바르고 아름답게
모범 한글 쓰기

머리말

갈수록 모든 문명은 디지털화되어, 글씨보다는 컴퓨터의 자판기를 두드리는 시간이 훨씬 더 많아지는 것이 사실이고, 또 그것이 어쩔 수 없는 추세라고 할 수 있다. 그러나 아무리 그렇다고 해도 인간이 만들어낸 글자와 그것을 표현하는 수단인 글씨 쓰기는 실과 바늘처럼 영원히 떼놓을 수 없는 것이다.

글씨는 글씨를 쓰는 사람의 성품을 나타낸다고 할 수 있다. 따라서 바른 마음가짐과 자세는 무엇보다도 글씨를 보기 좋게 쓰는 기본적인 조건이라고 할 수 있다.

같은 사람이라도 필기구를 잡는 방법에 따라서 글씨체가 바뀐다. 필기구를 제대로 잡으면 손놀림이 자유롭고 힘이 들지 않으며 글씨체도 부드러워진다. 그러므로 오른손으로 필기구를 잡으면 왼손은 항상 종이의 위쪽에 두어야 몸의 자세가 바르게 된다.

글씨 연습에 가장 좋은 필기구는 연필이나 수성펜(0.5㎜ 이하)이 좋다. 샤프는 글씨를 쓸 때 부러지기 쉬우므로 적당하지 않다. 또 필기구 잡는 것을 도와 주는 교정용 보조 도구는 될 수 있는 대로 사용하지 않는 것이 좋다. 왜냐면 보조 도구를 빼는 순간에 다시 원래의 자세로 돌아가기 쉽기 때문이다.

필기구를 쥘 때는 90도 각도로 세워 쓰면 좋지 않다. 그렇게 오래 쓰게 되면 필기할 때 팔이 쉽게 피로 해진다. 그러므로 필기할 때의 각도는 45도나 50도의 각도로 눕혀서 쓰는 것이 가장 좋은 방법이다.

긴 시간을 필기를 하게 될 때는 처음에는 손에 힘을 주고 쓰다가 익숙해지면 서서히 힘을 빼서 쓰도록 한다. 계속해서 손에 힘을 주게 되면 손에 힘이 빠지고 지치게 되기 때문이다.

아무리 글씨를 잘 써도 비뚤어 지면 글씨가 지저분하게 보인다. 되도록이면 처음부터 반듯하게 쓰는 버릇을 들이도록 한다. 또 글씨는 크게 쓰는 버릇을 들여서 숙달이 되면 작게 쓰도록 한다. 처음부터 작게 쓰면 크게 쓸 때 글씨체가 흐트러지게 된다.

모쪼록 위에서의 주의 사항을 항상 염두에 두고 하루에 다만 얼마의 시간이라도 짬을 내서, 글씨를 바르고 보기 좋게 쓰는 습관을 가졌으면 하는 바람이다.

일러두기

글씨 쓰기의 첫걸음은 모음 쓰기이다. 글씨를 잘 쓰려면 모음 쓰기를 7~10일 정도 연습해야 한다. 글씨의 기둥인 모음 ㅣ는 쓰기 시작할 때 힘을 주고, 점차 힘을 빼면서 살짝 퉁기듯이 빠르게 내려긋는다. ㅡ는 처음부터 끝까지 일정하게 힘을 줘서 긋는다.

모음 쓰기 연습이 끝나면 자음 ㄱ, ㄴ, ㅅ, ㅇ을 연습한다. ㄱ과 ㄴ은 꺾이는 부분을 직각으로 하지 말고 살짝 굴려줘야 글씨를 부드럽고 빠르게 쓸 수 있다. ㅇ은 크게 쓰도록 한다. ㅇ은 글자의 얼굴이라고 할 수 있어서 작게 쓰면 글씨가 지저분하게 보이기 때문이다.

다음에는 자음과 모음의 배열 방법이다. 글자 모양을 ◁이나 ▷, ◇, □ 안에 집어 넣는다고 생각하고 쓰도록 한다. 예를 들면 서나 상 등은 ◁ 모양, 읽은 □ 모양에 맞춰 쓰는 식이다.

글씨를 이어 쓸 때는 옆 글자와 높이를 맞춰야 한다. 높이가 안 맞으면 보기 싫게 된다. 또 글씨를 빨리 쓸 때는 글자에 약간 경사를 주도록 한다. 이때는 가로획만 살짝 오른쪽 위로 올리고, 세로획은 똑바로 내려긋는다.

한글의 자음은 모음과 결합하는 위치에 따라 모양이 조금씩 달라진다. 예를 들면 ㄱ은 ㅣ 앞에 들어갈 때와 ㅡ 위에 들어갈 때, 받침으로 쓸 때에 따라서 각각 다른 모양이 된다. 그러나 글씨를 잘 쓰지 못하는 사람에게 그렇게 쓰도록 하는 건 무리한 요구다. 이럴 때는 자음의 모양을 하나로만 정하는 것도 하나의 방법이다.

이렇게 만들어 놓은 기본 자음을 연습한 뒤에는 일정한 법칙에 따라 조립한다. 이렇게 글씨를 결합하는 방법에는 세 가지가 있다.

첫째, 자음과 모음의 위 아래 길이를 1대 1로 맞춘다. 보통 명조체나 궁서체 등 정자체는 모음의 길이가 자음의 3배 정도쯤 되게 길게 써야 한다. 자음과 모음의 높이가 같으면 우선 글씨가 가지런해 보인다.

둘째, 자음과 모음을 최대한 밀착시킨다. 글자와 글자 사이도 최대한 붙여서 쓴다. 그러면 중간중간에 조금 보기 싫은 글씨도 묻혀 넘어간다. 그러나 띄어쓰기는 확실하게 해야 한다.

셋째, 받침은 되도록 작게 쓰도록 한다. 글씨를 못 쓰는 사람일수록 글씨 크기를 맞추지 못해서 보기 싫게 되기 때문이다.

위의 법칙에 따라 글씨 쓰기를 부지런히 해서 숙달이 되면 써 놓은 글이 보기 좋게 되어, 쓰는 사람이나 보는 사람 모두가 만족하게 될 것이다.

| 차 례 |

자음 쓰기

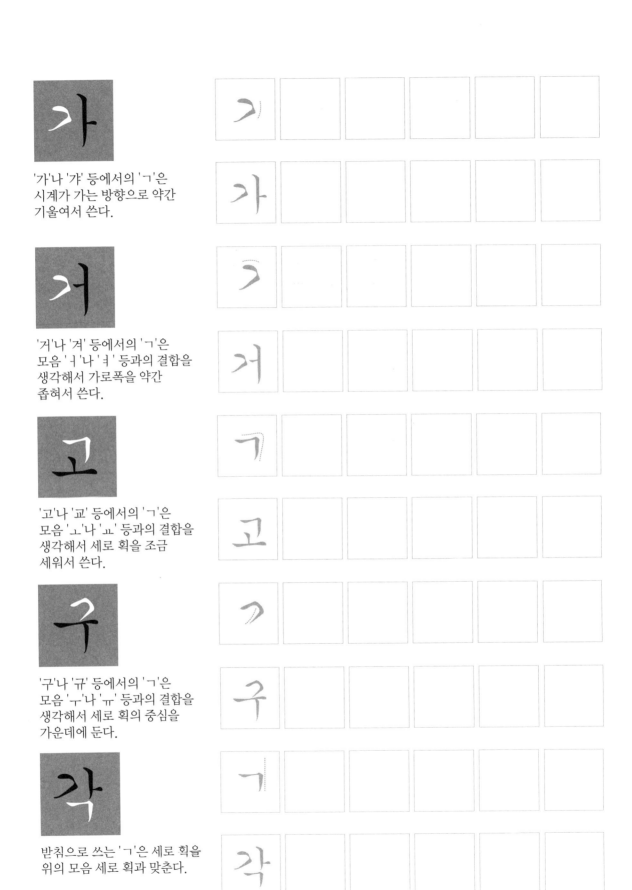

'가'나 '갸' 등에서의 'ㄱ'은
시계가 가는 방향으로 약간
기울여서 쓴다.

'거'나 '겨' 등에서의 'ㄱ'은
모음 'ㅓ'나 'ㅕ' 등과의 결합을
생각해서 가로폭을 약간
좁혀서 쓴다.

'고'나 '교' 등에서의 'ㄱ'은
모음 'ㅗ'나 'ㅛ' 등과의 결합을
생각해서 세로 획을 조금
세워서 쓴다.

'구'나 '규' 등에서의 'ㄱ'은
모음 'ㅜ'나 'ㅠ' 등과의 결합을
생각해서 세로 획의 중심을
가운데에 둔다.

받침으로 쓰는 'ㄱ'은 세로 획을
위의 모음 세로 획과 맞춘다.

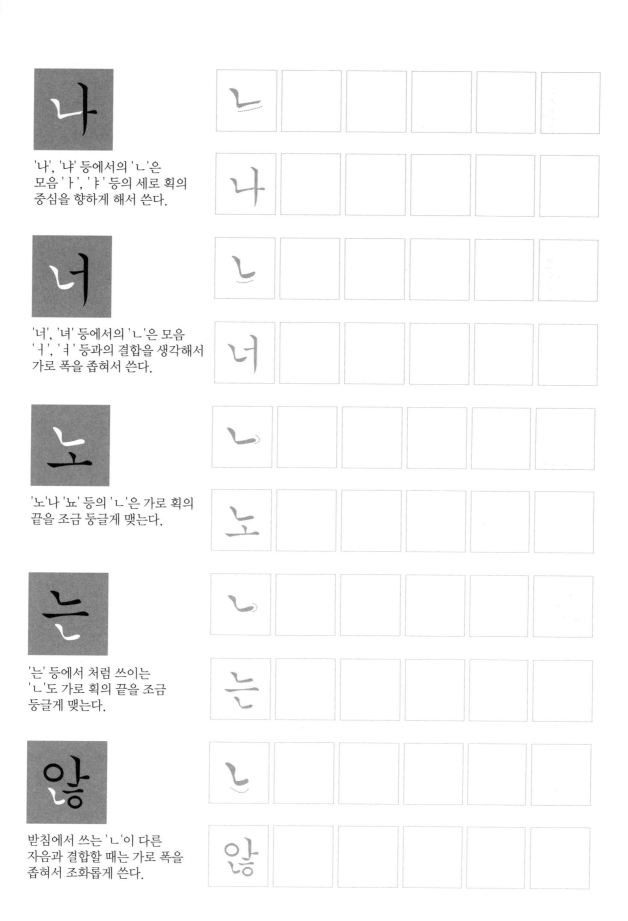

'나', '냐' 등에서의 'ㄴ'은
모음 'ㅏ', 'ㅑ' 등의 세로 획의
중심을 향하게 해서 쓴다.

'너', '녀' 등에서의 'ㄴ'은 모음
'ㅓ', 'ㅕ' 등과의 결합을 생각해서
가로 폭을 좁혀서 쓴다.

'노'나 '뇨' 등의 'ㄴ'은 가로 획의
끝을 조금 둥글게 맺는다.

'는' 등에서 처럼 쓰이는
'ㄴ'도 가로 획의 끝을 조금
둥글게 맺는다.

받침에서 쓰는 'ㄴ'이 다른
자음과 결합할 때는 가로 폭을
좁혀서 조화롭게 쓴다.

7

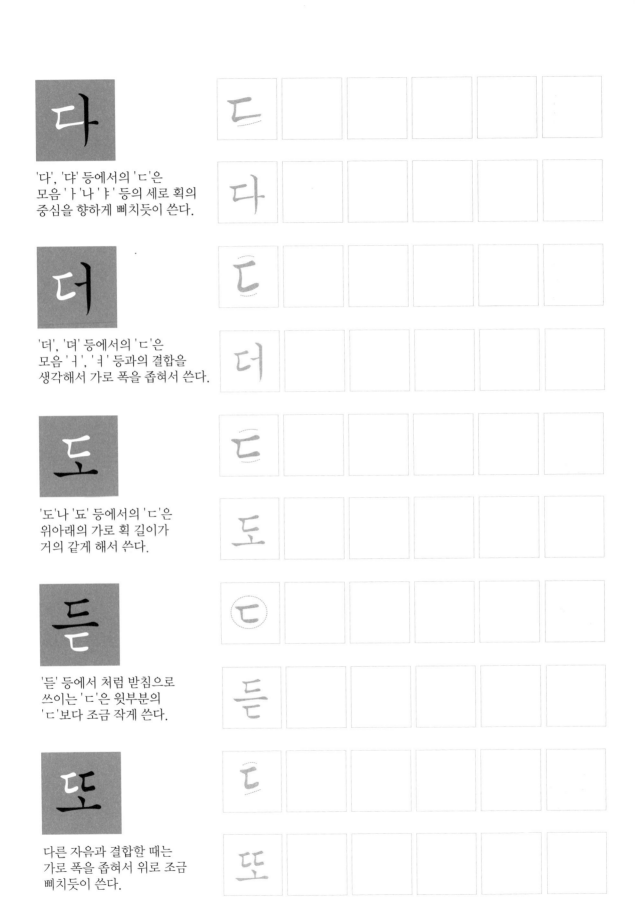

'다', '댜' 등에서의 'ㄷ'은
모음 'ㅏ' 나 'ㅑ' 등의 세로 획의
중심을 향하게 삐치듯이 쓴다.

'더', '뎌' 등에서의 'ㄷ'은
모음 'ㅓ', 'ㅕ' 등과의 결합을
생각해서 가로 폭을 좁혀서 쓴다.

'도'나 '됴' 등에서의 'ㄷ'은
위아래의 가로 획 길이가
거의 같게 해서 쓴다.

'듣' 등에서 처럼 받침으로
쓰이는 'ㄷ'은 윗부분의
'ㄷ'보다 조금 작게 쓴다.

다른 자음과 결합할 때는
가로 폭을 좁혀서 위로 조금
삐치듯이 쓴다.

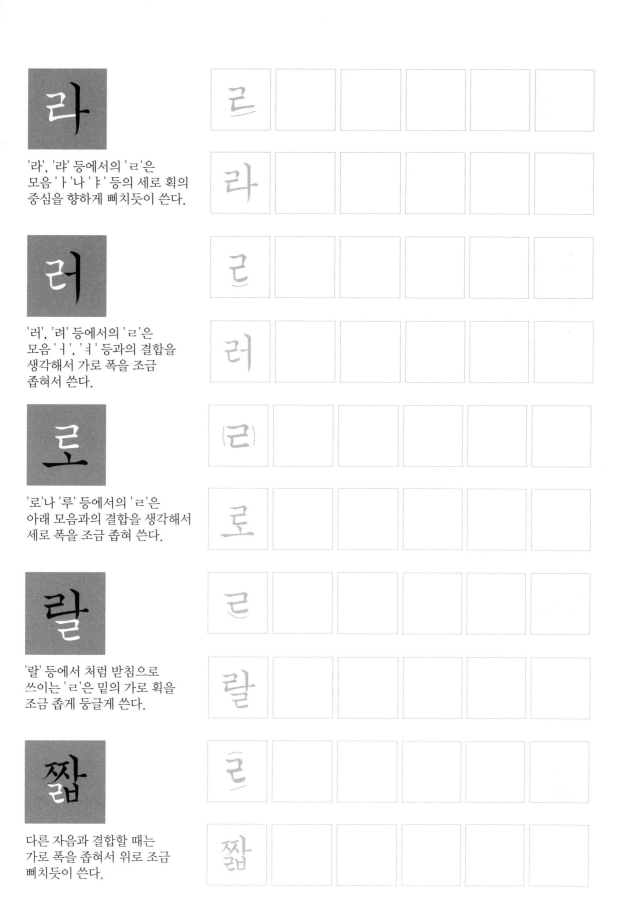

'라', '랴' 등에서의 'ㄹ'은
모음 'ㅏ' 나 'ㅑ' 등의 세로 획의
중심을 향하게 삐치듯이 쓴다.

'러', '려' 등에서의 'ㄹ'은
모음 'ㅓ', 'ㅕ' 등과의 결합을
생각해서 가로 폭을 조금
좁혀서 쓴다.

'로'나 '루' 등에서의 'ㄹ'은
아래 모음과의 결합을 생각해서
세로 폭을 조금 좁혀 쓴다.

'랄' 등에서 처럼 받침으로
쓰이는 'ㄹ'은 밑의 가로 획을
조금 좁게 둥글게 쓴다.

다른 자음과 결합할 때는
가로 폭을 좁혀서 위로 조금
삐치듯이 쓴다.

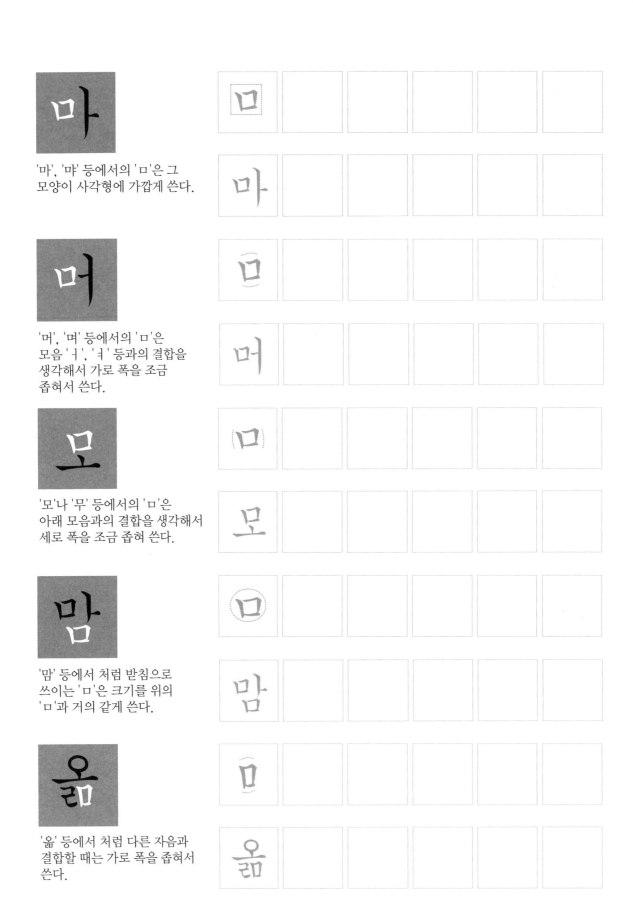

마

'마', '먀' 등에서의 'ㅁ'은 그
모양이 사각형에 가깝게 쓴다.

머

'머', '며' 등에서의 'ㅁ'은
모음 'ㅓ', 'ㅕ' 등과의 결합을
생각해서 가로 폭을 조금
좁혀서 쓴다.

모

'모'나 '무' 등에서의 'ㅁ'은
아래 모음과의 결합을 생각해서
세로 폭을 조금 좁혀 쓴다.

맘

'맘' 등에서 처럼 받침으로
쓰이는 'ㅁ'은 크기를 위의
'ㅁ'과 거의 같게 쓴다.

옮

'옮' 등에서 처럼 다른 자음과
결합할 때는 가로 폭을 좁혀서
쓴다.

바

'바', '뱌' 등에서의 'ㅂ'은 뒤의
세로 획이 앞의 세로 획보다
길게 쓴다.

버

'버', '벼' 등에서의 'ㅂ'은
모음 'ㅓ', 'ㅕ' 등과의 결합을
생각해서 가로 폭을 조금
좁혀서 쓴다.

보

'보'나 '부' 등에서의 'ㅂ'은
아래 모음과의 결합을 생각해서
세로 폭을 조금 좁혀 쓴다.

봅

'봅' 등에서 처럼 받침으로
쓰이는 'ㅂ'은 위의 'ㅂ'과 크기를
비슷하게 조화롭게 쓴다.

얇

'얇' 등에서 처럼 다른 자음과
결합할 때는 가로 폭을 좁혀서
쓴다.

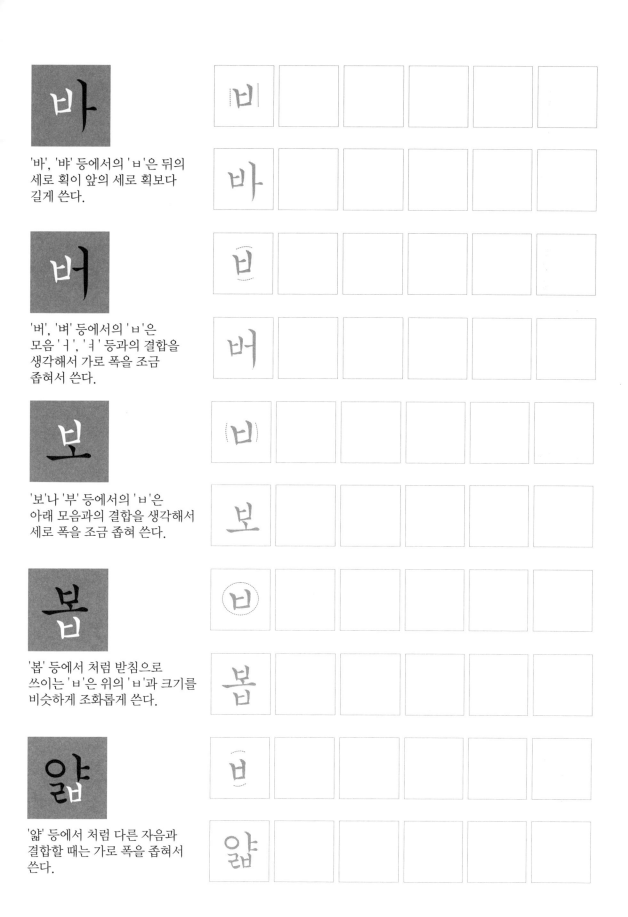

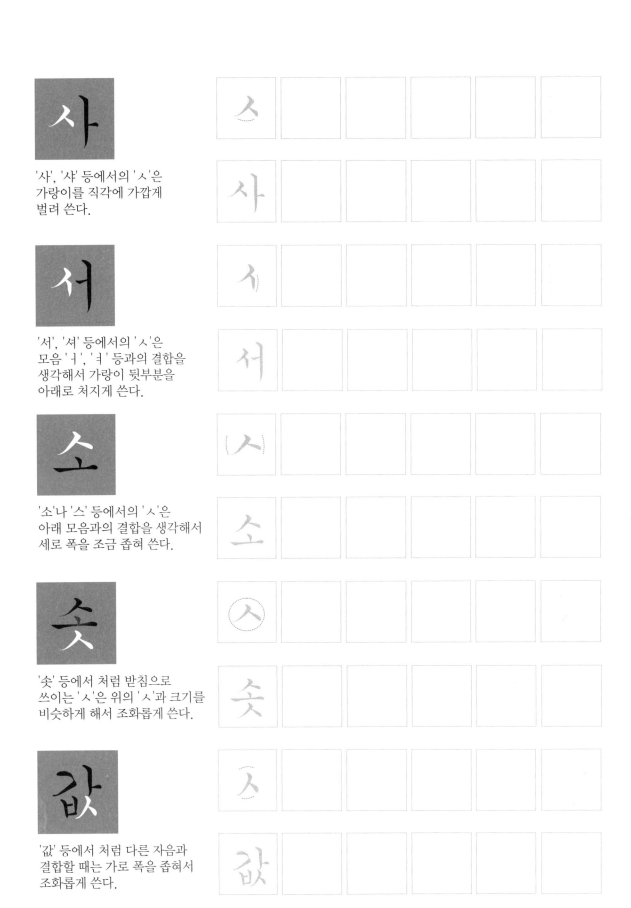

사

'사', '샤' 등에서의 'ㅅ'은 가랑이를 직각에 가깝게 벌려 쓴다.

서

'서', '셔' 등에서의 'ㅅ'은 모음 'ㅓ', 'ㅕ' 등과의 결합을 생각해서 가랑이 뒷부분을 아래로 처지게 쓴다.

소

'소'나 '스' 등에서의 'ㅅ'은 아래 모음과의 결합을 생각해서 세로 폭을 조금 좁혀 쓴다.

솟

'솟' 등에서 처럼 받침으로 쓰이는 'ㅅ'은 위의 'ㅅ'과 크기를 비슷하게 해서 조화롭게 쓴다.

값

'값' 등에서 처럼 다른 자음과 결합할 때는 가로 폭을 좁혀서 조화롭게 쓴다.

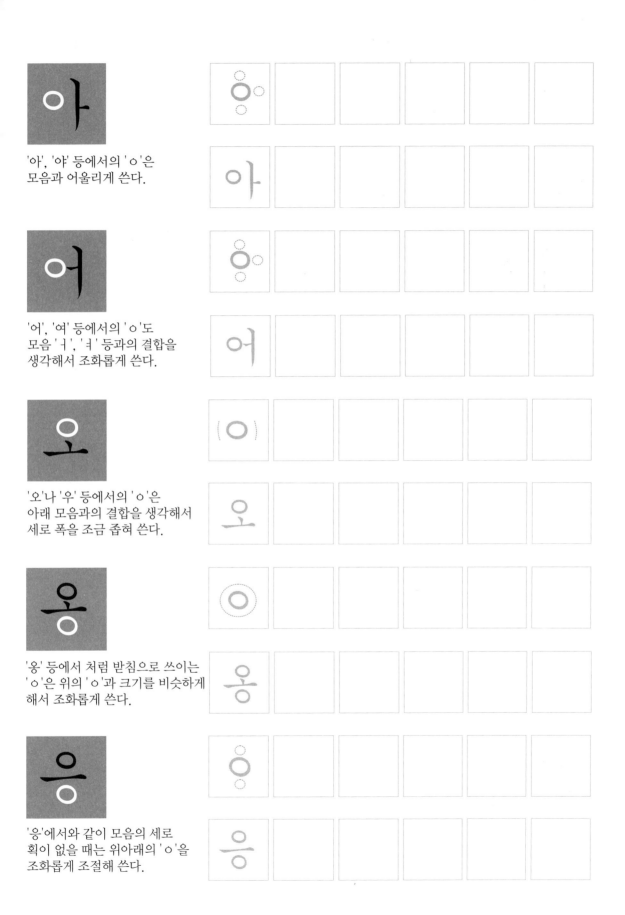

아

'아', '야' 등에서의 'ㅇ'은
모음과 어울리게 쓴다.

어

'어', '여' 등에서의 'ㅇ'도
모음 'ㅓ', 'ㅕ' 등과의 결합을
생각해서 조화롭게 쓴다.

오

'오'나 '우' 등에서의 'ㅇ'은
아래 모음과의 결합을 생각해서
세로 폭을 조금 좁혀 쓴다.

옹

'옹' 등에서 처럼 받침으로 쓰이는
'ㅇ'은 위의 'ㅇ'과 크기를 비슷하게
해서 조화롭게 쓴다.

응

'응'에서와 같이 모음의 세로
획이 없을 때는 위아래의 'ㅇ'을
조화롭게 조절해 쓴다.

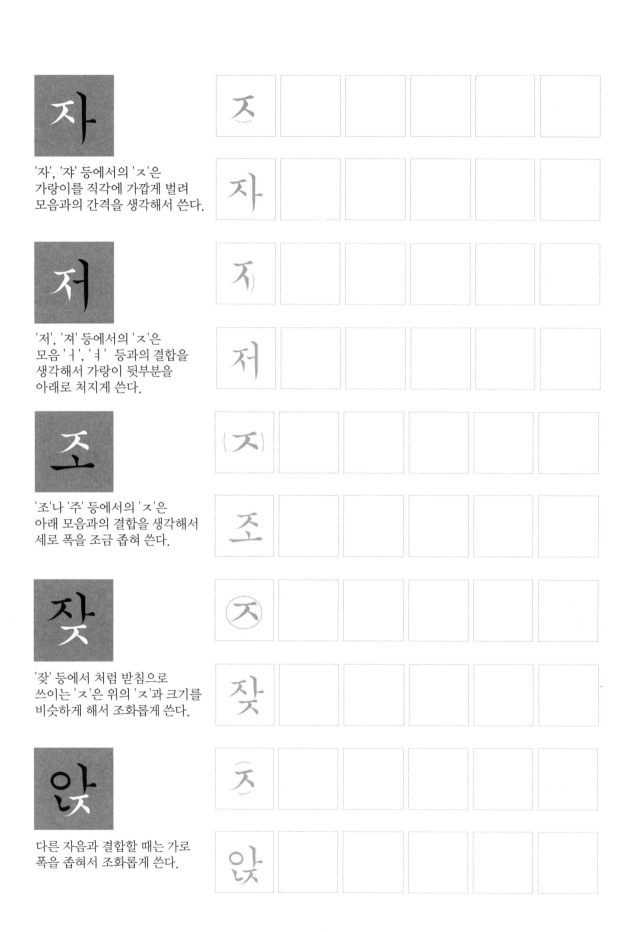

'자', '쟈' 등에서의 'ㅈ'은
가랑이를 직각에 가깝게 벌려
모음과의 간격을 생각해서 쓴다.

'저', '져' 등에서의 'ㅈ'은
모음 'ㅓ', 'ㅕ' 등과의 결합을
생각해서 가랑이 뒷부분을
아래로 처지게 쓴다.

'조'나 '주' 등에서의 'ㅈ'은
아래 모음과의 결합을 생각해서
세로 폭을 조금 좁혀 쓴다.

'잦' 등에서 처럼 받침으로
쓰이는 'ㅈ'은 위의 'ㅈ'과 크기를
비슷하게 해서 조화롭게 쓴다.

다른 자음과 결합할 때는 가로
폭을 좁혀서 조화롭게 쓴다.

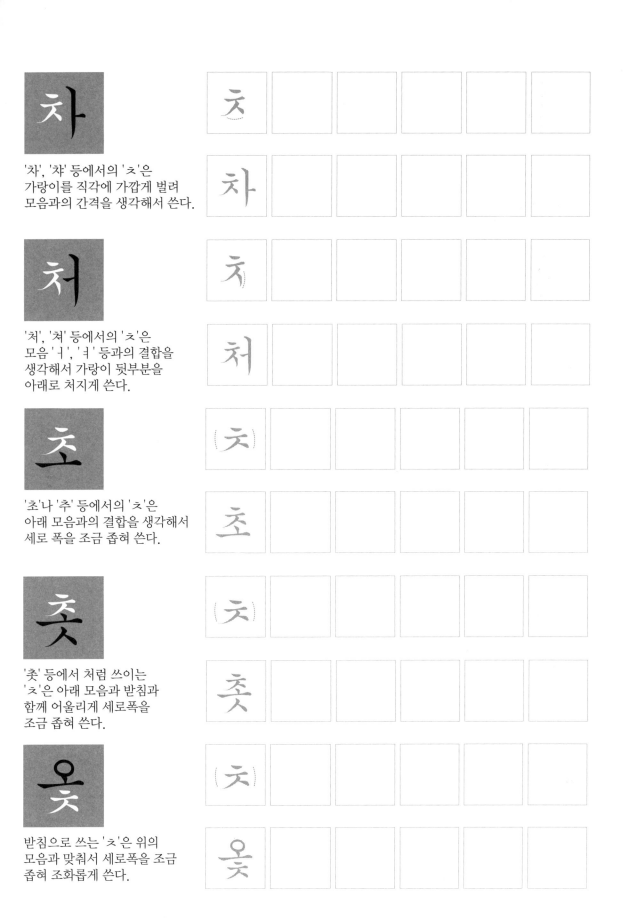

'차', '챠' 등에서의 'ㅊ'은
가랑이를 직각에 가깝게 벌려
모음과의 간격을 생각해서 쓴다.

'처', '쳐' 등에서의 'ㅊ'은
모음 'ㅓ', 'ㅕ' 등과의 결합을
생각해서 가랑이 뒷부분을
아래로 처지게 쓴다.

'초'나 '추' 등에서의 'ㅊ'은
아래 모음과의 결합을 생각해서
세로 폭을 조금 좁혀 쓴다.

'촛' 등에서 처럼 쓰이는
'ㅊ'은 아래 모음과 받침과
함께 어울리게 세로폭을
조금 좁혀 쓴다.

받침으로 쓰는 'ㅊ'은 위의
모음과 맞춰서 세로폭을 조금
좁혀 조화롭게 쓴다.

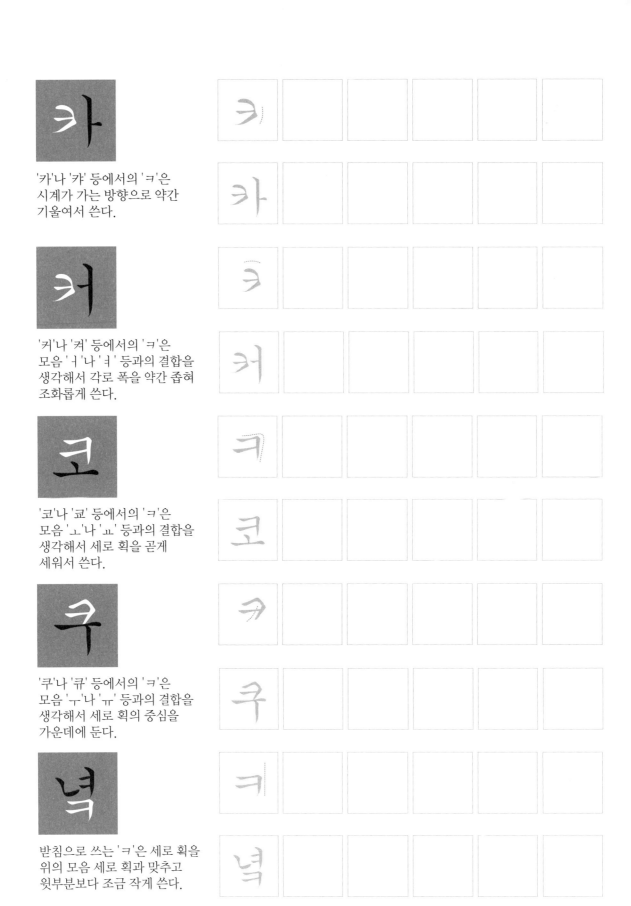

'카'나 '캬' 등에서의 'ㅋ'은
시계가 가는 방향으로 약간
기울여서 쓴다.

'커'나 '켜' 등에서의 'ㅋ'은
모음 'ㅓ'나 'ㅕ' 등과의 결합을
생각해서 각로 폭을 약간 좁혀
조화롭게 쓴다.

'코'나 '쿄' 등에서의 'ㅋ'은
모음 'ㅗ'나 'ㅛ' 등과의 결합을
생각해서 세로 획을 곧게
세워서 쓴다.

'쿠'나 '큐' 등에서의 'ㅋ'은
모음 'ㅜ'나 'ㅠ' 등과의 결합을
생각해서 세로 획의 중심을
가운데에 둔다.

받침으로 쓰는 'ㅋ'은 세로 획을
위의 모음 세로 획과 맞추고
윗부분보다 조금 작게 쓴다.

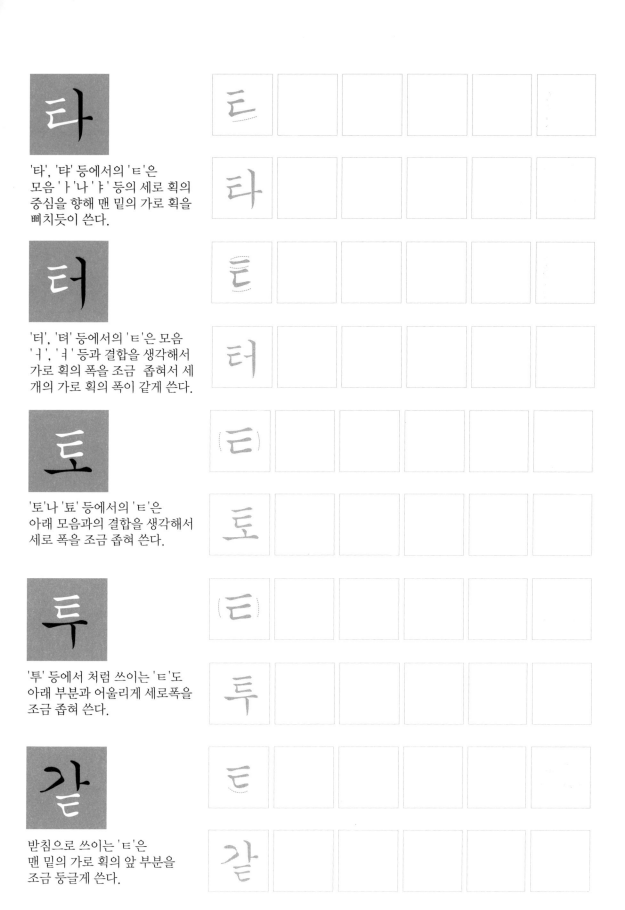

'타', '탸' 등에서의 'ㅌ'은
모음 'ㅏ'나 'ㅑ' 등의 세로 획의
중심을 향해 맨 밑의 가로 획을
삐치듯이 쓴다.

'터', '텨' 등에서의 'ㅌ'은 모음
'ㅓ', 'ㅕ' 등과 결합을 생각해서
가로 획의 폭을 조금 좁혀서 세
개의 가로 획의 폭이 같게 쓴다.

'토'나 '툐' 등에서의 'ㅌ'은
아래 모음과의 결합을 생각해서
세로 폭을 조금 좁혀 쓴다.

'투' 등에서 처럼 쓰이는 'ㅌ'도
아래 부분과 어울리게 세로폭을
조금 좁혀 쓴다.

받침으로 쓰이는 'ㅌ'은
맨 밑의 가로 획의 앞 부분을
조금 둥글게 쓴다.

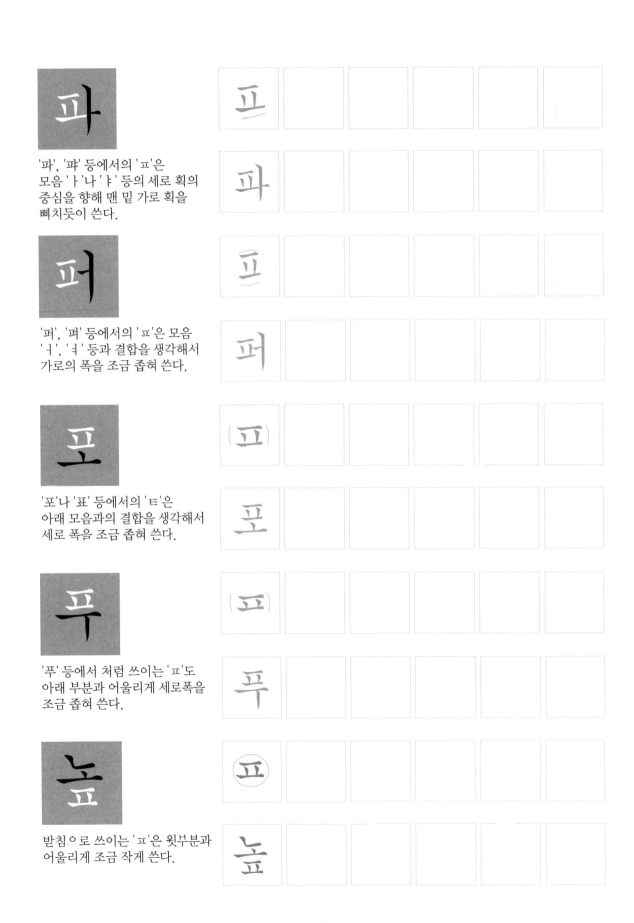

'파', '퍄' 등에서의 'ㅍ'은
모음 'ㅏ' '나' 'ㅑ' 등의 세로 획의
중심을 향해 맨 밑 가로 획을
삐치듯이 쓴다.

'퍼', '펴' 등에서의 'ㅍ'은 모음
'ㅓ', 'ㅕ' 등과 결합을 생각해서
가로의 폭을 조금 좁혀 쓴다.

'포'나 '표' 등에서의 'ㅌ'은
아래 모음과의 결합을 생각해서
세로 폭을 조금 좁혀 쓴다.

'푸' 등에서 처럼 쓰이는 'ㅍ'도
아래 부분과 어울리게 세로폭을
조금 좁혀 쓴다.

받침으로 쓰이는 'ㅍ'은 윗부분과
어울리게 조금 작게 쓴다.

하

'하', '햐' 등에서의 'ㅎ'은 간격을 맞춰서 모음과 어울리게 쓴다.

허

'허', '혀' 등에서의 'ㅎ'도 모음 'ㅓ', 'ㅕ' 등과의 결합을 생각해서 조화롭게 쓴다.

호

'호'나 '후' 등에서의 'ㅎ'은 아래 모음과의 결합을 생각해서 세로 폭을 조금 좁혀 쓴다.

양

받침으로 쓰이는 'ㅎ'은 위의 'ㅇ'과 크기를 생각해서 조금 작게 쓴다.

않

'않'에서와 같이 다른 자음과 결합할 때는 가로폭을 좁혀 조화롭게 쓴다.

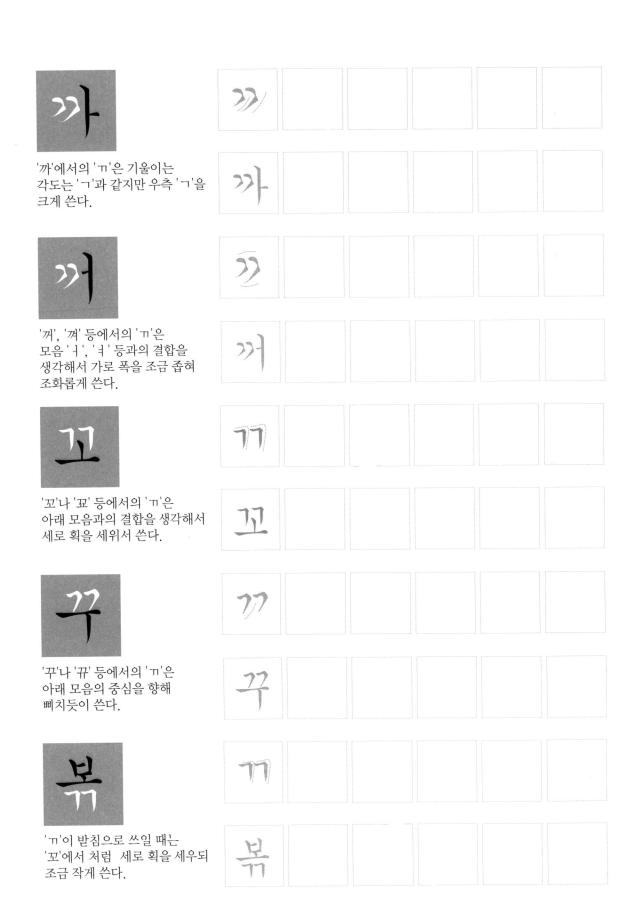

'까'에서의 'ㄲ'은 기울이는
각도는 'ㄱ'과 같지만 우측 'ㄱ'을
크게 쓴다.

'꺼', '껴' 등에서의 'ㄲ'은
모음 'ㅓ', 'ㅕ' 등과의 결합을
생각해서 가로 폭을 조금 좁혀
조화롭게 쓴다.

'꼬'나 '꾜' 등에서의 'ㄲ'은
아래 모음과의 결합을 생각해서
세로 획을 세워서 쓴다.

'꾸'나 '뀨' 등에서의 'ㄲ'은
아래 모음의 중심을 향해
삐치듯이 쓴다.

'ㄲ'이 받침으로 쓰일 때는
'꼬'에서 처럼 세로 획을 세우되
조금 작게 쓴다.

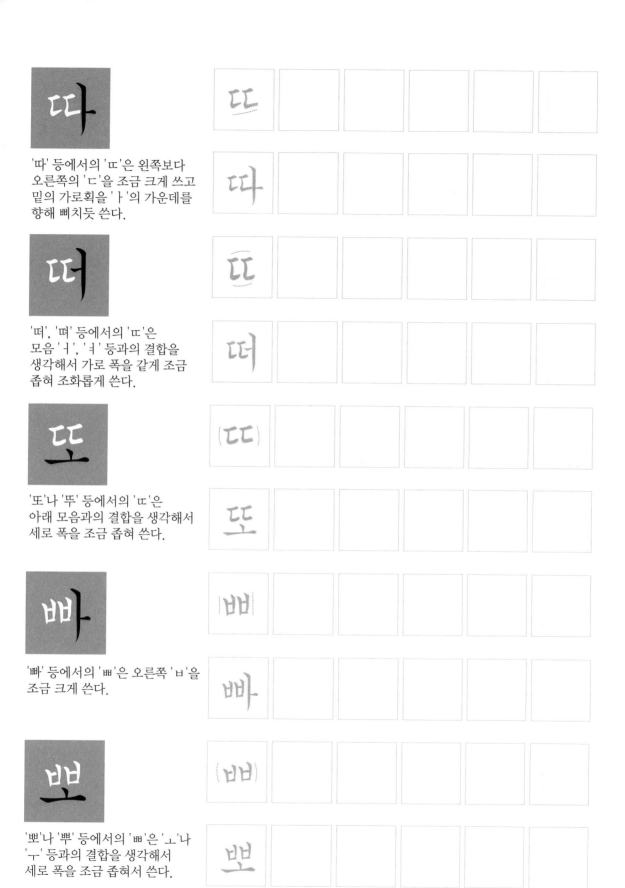

'따' 등에서의 'ㄸ'은 왼쪽보다 오른쪽의 'ㄷ'을 조금 크게 쓰고 밑의 가로획을 'ㅏ'의 가운데를 향해 삐치듯 쓴다.

'떠', '뎌' 등에서의 'ㄸ'은 모음 'ㅓ', 'ㅕ' 등과의 결합을 생각해서 가로 폭을 같게 조금 좁혀 조화롭게 쓴다.

'또'나 '뚜' 등에서의 'ㄸ'은 아래 모음과의 결합을 생각해서 세로 폭을 조금 좁혀 쓴다.

'빠' 등에서의 'ㅃ'은 오른쪽 'ㅂ'을 조금 크게 쓴다.

'뽀'나 '뿌' 등에서의 'ㅃ'은 'ㅗ'나 'ㅜ' 등과의 결합을 생각해서 세로 폭을 조금 좁혀서 쓴다.

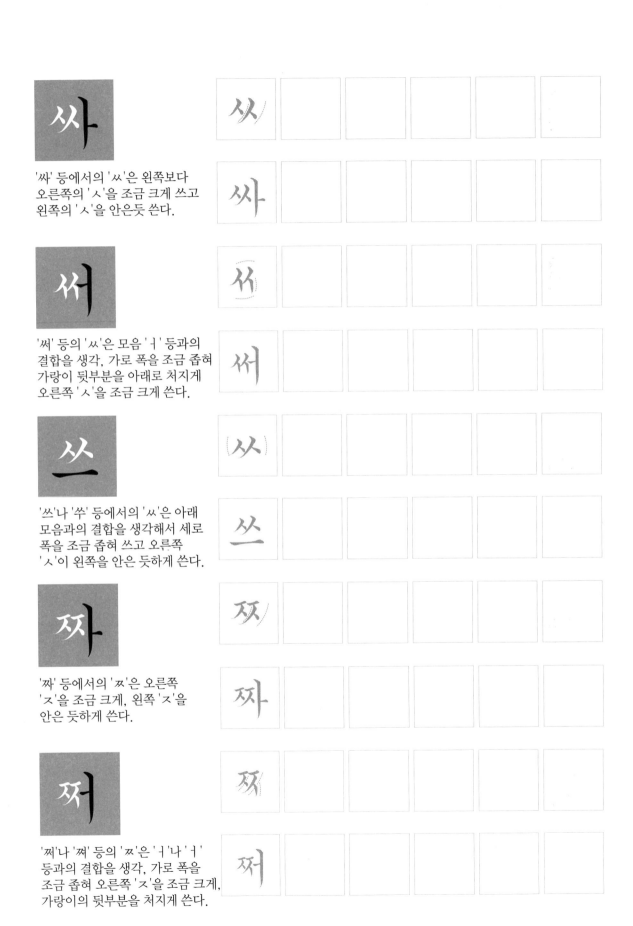

'싸' 등에서의 'ㅆ'은 왼쪽보다
오른쪽의 'ㅅ'을 조금 크게 쓰고
왼쪽의 'ㅅ'을 안은듯 쓴다.

'써' 등의 'ㅆ'은 모음 'ㅓ' 등과의
결합을 생각, 가로 폭을 조금 좁혀
가랑이 뒷부분을 아래로 처지게
오른쪽 'ㅅ'을 조금 크게 쓴다.

'쓰'나 '쑤' 등에서의 'ㅆ'은 아래
모음과의 결합을 생각해서 세로
폭을 조금 좁혀 쓰고 오른쪽
'ㅅ'이 왼쪽을 안은 듯하게 쓴다.

'짜' 등에서의 'ㅉ'은 오른쪽
'ㅈ'을 조금 크게, 왼쪽 'ㅈ'을
안은 듯하게 쓴다.

'쩌'나 '쪄' 등의 'ㅉ'은 'ㅓ'나 'ㅕ'
등과의 결합을 생각, 가로 폭을
조금 좁혀 오른쪽 'ㅈ'을 조금 크게,
가랑이의 뒷부분을 처지게 쓴다.

'닭' 등에서 받침으로 쓰이는
'ㄲ'은 세로 획을 세워서 'ㄱ'의
크기가 같게, 또 윗부분과
어울리게 쓴다.

받침으로 쓰이는 'ㅆ'은 세로 폭을
조금 좁혀 가로로 퍼진듯 쓴다.

'삯'에서 처럼 받침으로 쓰이는
'ㄳ'은 'ㄱ'과 'ㅅ'의 어울림을
생각해서 쓴다.

'앉' 등에서의 받침 'ㄵ'은
'ㄴ'의 끝이 'ㅈ'의 중심을 향해
올려서 쓴다.

받침 'ㄶ'은 'ㄴ'의 끝이 'ㅎ'의
중심을 향해 올려서 쓴다.

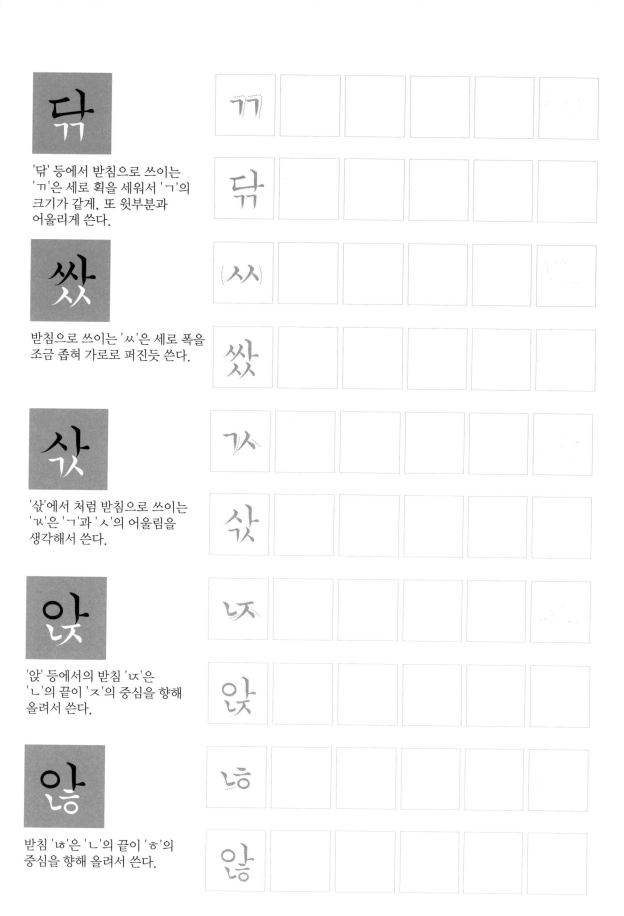

읽

'읽' 등에서 받침으로 쓰이는
'ㄺ'에서 'ㄹ'의 맨 밑 가로 획은
'ㄱ'의 중심을 향해 올려 쓴다.

곪

받침 'ㄻ'은 'ㄹ'과 'ㅁ'의 위
가로 획이 평행되게, 또 'ㄹ'의
맨 밑 가로획의 앞부분을
둥근 듯하게 쓴다.

밟

'밟' 등의 받침으로 쓰이는 'ㄼ'은
'ㄹ', 'ㅂ'의 가운데 획이 평행되게,
또 'ㄹ'의 맨 밑 가로획의 앞
부분을 둥근 듯하게 쓴다.

옳

받침 'ㅀ'은 세로 폭을 조금
좁히고, 'ㄹ'의 맨 밑 가로획의
끝이 'ㅎ'의 중심을 향하게
올려서 쓴다.

없

받침 'ㅄ'은 'ㅅ'이 'ㅂ'을 안은 듯
서로 어울리게 쓴다.

모음 쓰기

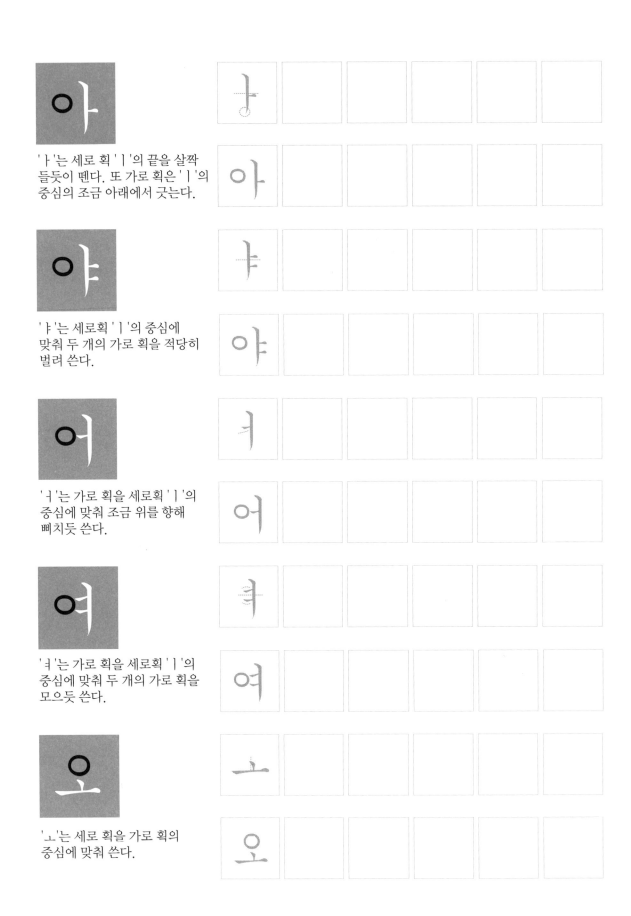

'ㅏ'는 세로 획 'ㅣ'의 끝을 살짝 들듯이 뗀다. 또 가로 획은 'ㅣ'의 중심의 조금 아래에서 긋는다.

'ㅑ'는 세로획 'ㅣ'의 중심에 맞춰 두 개의 가로 획을 적당히 벌려 쓴다.

'ㅓ'는 가로 획을 세로획 'ㅣ'의 중심에 맞춰 조금 위를 향해 삐치듯 쓴다.

'ㅕ'는 가로 획을 세로획 'ㅣ'의 중심에 맞춰 두 개의 가로 획을 모으듯 쓴다.

'ㅗ'는 세로 획을 가로 획의 중심에 맞춰 쓴다.

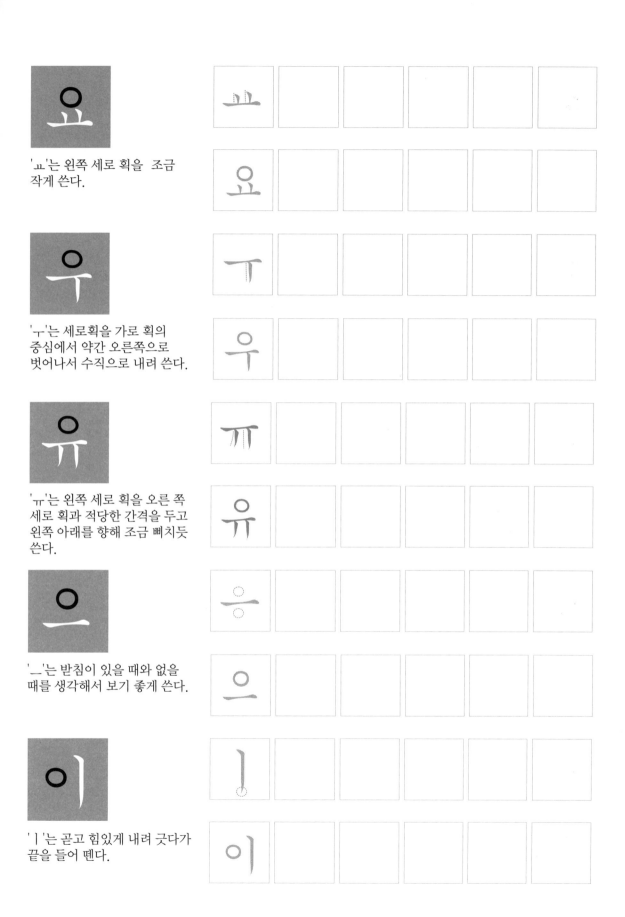

'ㅛ'는 왼쪽 세로 획을 조금 작게 쓴다.

'ㅜ'는 세로획을 가로 획의 중심에서 약간 오른쪽으로 벗어나서 수직으로 내려 쓴다.

'ㅠ'는 왼쪽 세로 획을 오른 쪽 세로 획과 적당한 간격을 두고 왼쪽 아래를 향해 조금 삐치듯 쓴다.

'ㅡ'는 받침이 있을 때와 없을 때를 생각해서 보기 좋게 쓴다.

'ㅣ'는 곧고 힘있게 내려 긋다가 끝을 들어 뗀다.

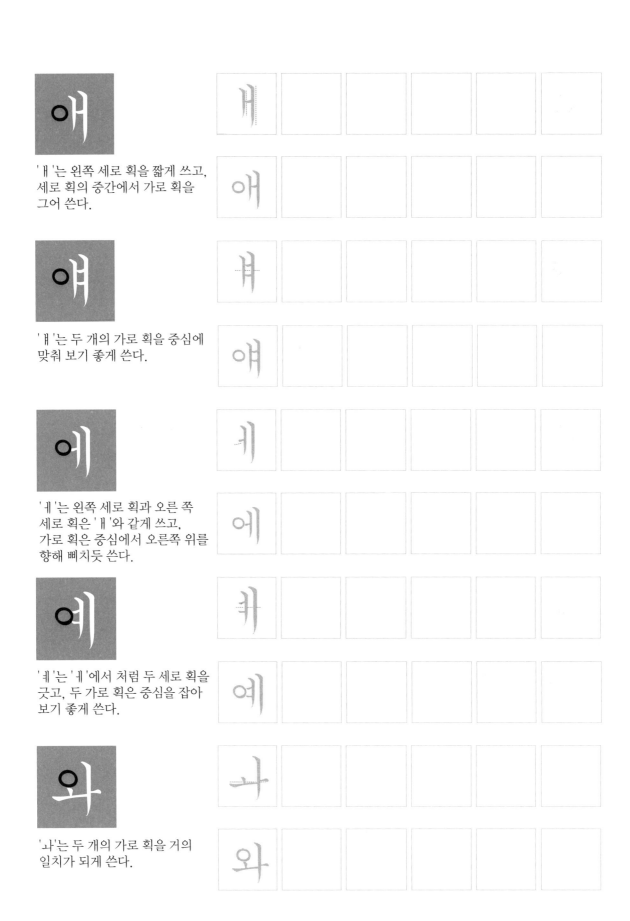

'ㅐ'는 왼쪽 세로 획을 짧게 쓰고,
세로 획의 중간에서 가로 획을
그어 쓴다.

'ㅒ'는 두 개의 가로 획을 중심에
맞춰 보기 좋게 쓴다.

'ㅔ'는 왼쪽 세로 획과 오른 쪽
세로 획은 'ㅐ'와 같게 쓰고,
가로 획은 중심에서 오른쪽 위를
향해 삐치듯 쓴다.

'ㅖ'는 'ㅔ'에서 처럼 두 세로 획을
긋고, 두 가로 획은 중심을 잡아
보기 좋게 쓴다.

'ㅘ'는 두 개의 가로 획을 거의
일치가 되게 쓴다.

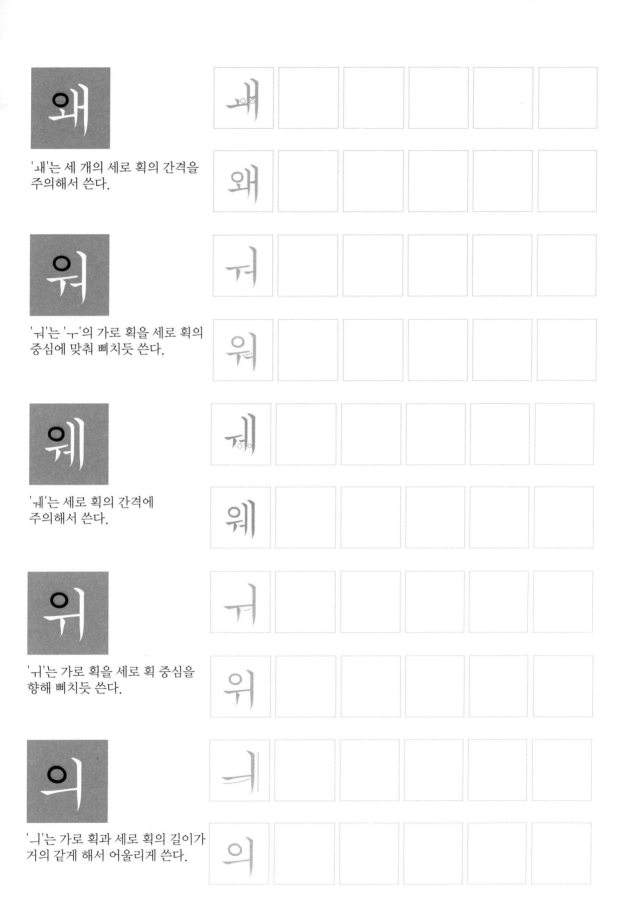

왜
'ᅫ'는 세 개의 세로 획의 간격을
주의해서 쓴다.

워
'ᅯ'는 'ᅮ'의 가로 획을 세로 획의
중심에 맞춰 삐치듯 쓴다.

웨
'ᅰ'는 세로 획의 간격에
주의해서 쓴다.

위
'ᅱ'는 가로 획을 세로 획 중심을
향해 삐치듯 쓴다.

의
'ᅴ'는 가로 획과 세로 획의 길이가
거의 같게 해서 어울리게 쓴다.

정자체·반흘림체 쓰기

가	가						
가	가						
갸	갸						
갸	갸						
거	거						
거	거						
겨	겨						
겨	겨						
고	고						
고	고						

교	교					
교	교					
구	구					
구	구					
규	규					
규	규					
그	그					
그	그					
기	기					
기	기					

과	과						
과	과						
각	각						
각	각						
갈	갈						
갈	갈						
걱	걱						
걱	걱						
겹	겹						
겹	겹						

공	공					
공	공					
관	관					
관	관					
권	권					
권	권					
국	국					
국	국					
귤	귤					
귤	귤					

길　길

길　길

나　나

나　나

냐　냐

냐　냐

너　너

너　너

녀　녀

녀　녀

노	노						
노	노						
뇨	뇨						
묘	묘						
누	누						
누	누						
뉴	뉴						
뉴	뉴						
느	느						
느	느						

니	니						
니	니						
뇌	뇌						
뇌	뇌						
낙	낙						
낙	낙						
냥	냥						
냥	냥						
넌	넌						
넌	넌						

년	년					
년	년					
농	농					
농	농					
녔	녔					
녔	녔					
눈	눈					
눈	눈					
뉜	뉜					
뉜	뉜					

능	능						
능	능						
닐	닐						
닐	닐						
다	다						
다	다						
댜	댜						
댜	댜						
더	더						
더	더						

뎌	뎌					
뎌	뎌					
도	도					
됴	도					
됴	됴					
됴	됴					
두	두					
듀	듀					
드	드					
드	드					

디	디					
디	디					
닐	닐					
닐	닐					
돼	돼					
돼	돼					
뒤	뒤					
뒤	뒤					
당	당					
당	당					

덩	덩						
덩	덩						
덜	덜						
덜	덜						
동	동						
동	동						
돕	돕						
돕	돕						
둥	둥						
둥	둥						

랴	랴					
랴	랴					
러	러					
러	러					
려	려					
려	려					
로	로					
로	로					
료	료					
료	료					

루	루					
루	루					
류	류					
류	류					
르	르					
르	르					
리	리					
리	리					
래	래					
래	래					

락	락					
락	락					
랬	랬					
랬	랬					
렁	렁					
렁	렁					
렸	렸					
렸	렸					
롭	롭					
롭	롭					

룡	룡						
룡	룡						
류	류						
류	류						
률	률						
률	률						
른	른						
른	른						
립	립						
립	립						

마 마
마 마
먀 먀
먀 먀
머 머
머 머
며 며
며 며
모 모
모 모

묘	묘						
묘	묘						
무	무						
무	무						
뮤	뮤						
뮤	뮤						
므	므						
므	므						
미	미						
미	미						

매	매					
매	매					
메	메					
메	메					
말	말					
말	말					
맵	맵					
맵	맵					
멍	멍					
멍	멍					

맬	맬					
맬	맬					
면	면					
면	면					
몹	몹					
몹	몹					
뭉	뭉					
뭉	뭉					
뭔	뭔					
뭔	뭔					

벼	벼						
벼	벼						
보	보						
보	보						
묘	묘						
묘	묘						
부	부						
부	부						
뷰	뷰						
뷰	뷰						

브	브						
브	브						
비	비						
비	비						
배	배						
배	배						
베	베						
베	베						
발	발						
발	발						

백	백						
백	백						
법	법						
법	법						
벨	벨						
벨	벨						
별	별						
별	별						
봉	봉						
봉	봉						

뷥	뷥						
뷥	뷥						
불	불						
불	불						
북	북						
북	북						
빌	빌						
빌	빌						
사	사						
사	사						

샤	샤					
샤	샤					
서	서					
셔	셔					
셔	셔					
셔	셔					
소	소					
소	소					
수	수					
수	수					

슈	슈					
슈	슈					
스	스					
스	스					
시	시					
시	시					
새	새					
새	새					
세	세					
세	세					

상	상					
상	상					
생	생					
생	생					
성	성					
성	성					
셋	셋					
쎗	쎗					
셨	셨					
쎴	쎴					

송	송						
송	송						
속	속						
속	속						
순	순						
순	순						
승	승						
승	승						
실	실						
실	실						

엘	엘						
엘	엘						
였	였						
였	였						
옵	옵						
옴	옴						
욱	욱						
욕	욕						
운	운						
운	운						

융	융						
융	융						
응	응						
응	응						
잇	잇						
잇	잇						
자	자						
자	자						
쟈	쟈						
쟈	쟈						

저	저					
져	져					
져	져					
져	져					
조	조					
조	조					
죠	죠					
죠	죠					
주	주					
주	주					

즈	즈					
즈	즈					
지	지					
지	지					
재	재					
재	재					
제	제					
졔	졔					
좌	좌					
좌	좌					

장	장						
장	장						
쟁	쟁						
쟁	쟁						
정	정						
정	정						
젔	젔						
젔	젔						
종	종						
종	종						

종	종						
종	종						
준	준						
준	준						
중	중						
중	중						
즉	즉						
즉	즉						
직	직						
직	직						

차	차						
차	차						
챠	챠						
챠	챠						
처	처						
취	취						
쳐	쳐						
쳐	쳐						
초	초						
초	초						

추	추						
추	추						
츠	츠						
츠	츠						
치	치						
치	치						
채	채						
채	채						
체	체						
췌	췌						

착	착						
착	착						
찰	찰						
찰	찰						
책	책						
책	책						
청	청						
청	청						
철	철						
철	철						

쳤	쳤					
쳤	쳤					
촌	촌					
촌	촌					
충	충					
충	충					
츙	츙					
츙	츙					
칙	칙					
칙	칙					

쿠	쿠					
쿠	쿠					
큐	큐					
큐	큐					
크	크					
크	크					
키	키					
키	키					
캐	캐					
캐	캐					

케	케					
케	케					
콰	콰					
콰	콰					
캉	캉					
캉	캉					
칸	칸					
칸	칸					
캔	캔					
캔	캔					

컹	컹						
컹	컹						
켰	켰						
켬	켬						
콩	콩						
콩	콩						
쾅	쾅						
쾅	쾅						
큰	큰						
큰	큰						

킹	킹					
킹	킹					
타	타					
타	타					
터	터					
터	터					
토	토					
토	토					
퇴	퇴					
퇴	퇴					

투	투					
투	투					
튜	튜					
튜	튜					
트	트					
트	트					
티	티					
티	티					
태	태					
태	태					

테	테						
테	테						
탑	탑						
탑	탑						
택	택						
택	택						
턱	턱						
턱	턱						
텔	텔						
텔	텔						

통	통						
통	통						
튱	튱						
퉁	퉁						
튤	튤						
튭	튭						
특	특						
특	특						
틴	틴						
틴	틴						

파	파					
퐈	퐈					
퍼	퍼					
풔	풔					
펴	펴					
풔	풔					
포	포					
뽀	뽀					
표	표					
뾰	뾰					

푸	푸						
푸	푸						
프	프						
므	므						
피	피						
피	피						
패	패						
퐤	퐤						
페	페						
폐	폐						

폐	폐						
폐	폐						
판	판						
판	판						
팽	팽						
팽	팽						
퍽	퍽						
퍽	퍽						
평	평						
평	평						

펠	펠						
펠	펠						
퐁	퐁						
퐁	퐁						
픔	픔						
픔	픔						
픈	픈						
픈	픈						
필	필						
필	필						

후	후						
후	후						
휴	휴						
휴	휴						
흐	흐						
흐	흐						
히	히						
히	히						
해	해						
해	해						

휘	휘						
휘	휘						
한	한						
한	한						
행	행						
행	행						
험	험						
험	험						
혈	혈						
혈	혈						

홍	홍						
홍	홍						
훈	훈						
훈	훈						
환	환						
환	환						
획	획						
획	획						
흘	흘						
흘	흘						

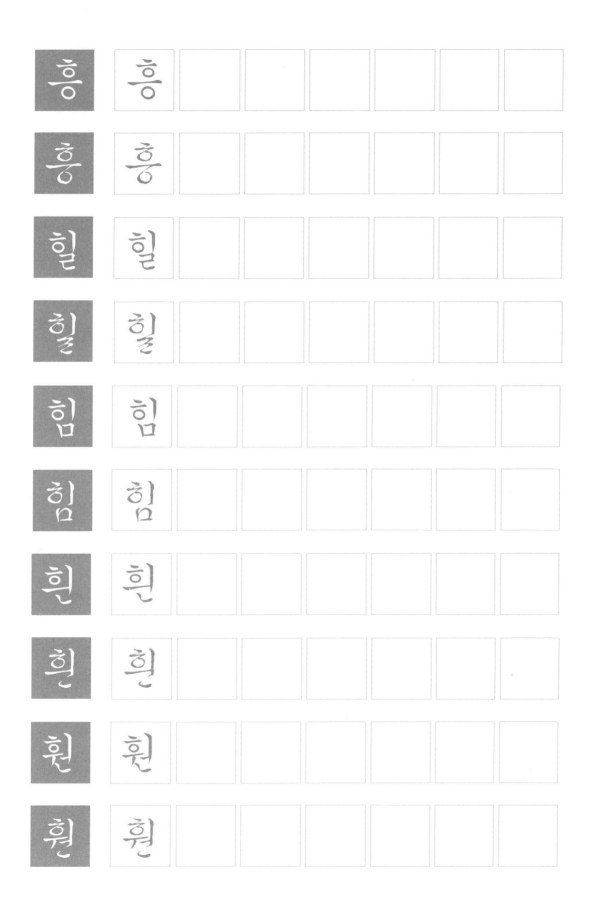

흥	흥						
흥	흥						
힐	힐						
힐	힐						
힘	힘						
힘	힘						
흰	흰						
희	희						
훤	훤						
훤	훤						

훤	훤						
훤	훤						
활	활						
홟	홟						
휠	휠						
휠	휠						
휑	휑						
휑	휑						
황	황						
황	황						

정자체 가로 쓰기

나 보기가 역겨워 가실 때에는 말없이 고이

보내 드리오리다. 영변에 약산 진달래꽃 아

름 따다 가실 길에 뿌리오리다. 가시는 걸음

걸음 놓인 그 꽃을 사뿐히 즈려 밟고 가시옵

소서. 나 보기가 역겨워 가실 때에는 죽어도

아니 눈물 흘리오리다. 님은 갔습니다. 아

아, 사랑하는 나의 님은 갔습니다. 푸른 산

빛을 깨치고 단풍나무 숲을 향하여 난 작은

길을 걸어서 차마 떨치고 갔습니다. 황금의

꽃처럼 굳고 빛나던 옛 맹세는 차디찬 티끌

이 되어서 한숨의 미풍에 날아갔습니다. 날

카로운 첫키스의 추억은 나의 운명의 지침

을 돌려놓고 뒷걸음쳐서 사라졌습니다. 나

는 향기로운 님의 말소리에 귀먹고 꽃다운

님의 얼굴에 눈멀었습니다. 사랑도 사람의

일이기에 만날 때에 미리 떠날 것을 염려하

고 경계하지 아니한것은 아니지만, 이별은

뜻밖의 일이 되고 놀란 가슴은 새로운 슬픔

에 터집니다. 그러나 이별은 쓸데없는 눈물

의 원천을 만들고 마는 것은 스스로 사랑을

깨치는 일인 것인 줄 아는 까닭에 걷잡을 수

없는 슬픔의 힘을 옮겨서 새 희망의 정수박

이에 들어부었습니다. 우리는 만날 때에 떠

날 것을 염려하는 것과 같이 떠날 때에 다시

만날 것을 믿습니다. 아아, 님은 갔지만은

나는 님을 보내지 아니하였습니다. 제 곡조

를 못 이기는 사랑의 노래는 님의 침묵을 휩

싸고 돕니다. 죽는 날까지 하늘을 우러러

한 점 부끄럼이 없기를 잎새에 이는 바람에

도 나는 괴로워했다. 별을 노래하는 마음으

로 모든 죽어가는 것을 사랑해야지. 그리고

나한테 주어진 길을 걸어가야겠다. 오늘 밤

에도 별이 바람에 스치운다. 모란이 피기까

지는 나는 아직 나의 봄을 기다리고 있을 테

요. 모란이 뚝뚝 떨어져버린 날 나는 비로소

봄을 여읜 설움에 잠길 테요. 오월 어느 날 그

하루 무덥던 날 떨어져 누운 꽃잎마저 시들어

버리고는, 천지에 모란은 자취도 없어지고 뻗

쳐오르던 내 보람 서운케 무너졌느니, 모란이

지고 말면 그뿐 내 한해는 다 가고 말아. 삼

백 예순 날 하냥 섭섭해 우웁내다. 모란이

피기까지는 나는 아직 기다리고 있을 테요.

찬란한 슬픔의 봄을. 나 두야 간다. 나의 이

젊은 나이를 눈물로야 보낼거냐. 나 두야 가

련다. 아득한 이 항군들 손쉽게야 버릴거냐.

안개같이 물어린 눈에도 비치나니, 골짜기마

다 발에 익은 묏부리 모양 주름살도 눈에 익

은 아, 사랑하던 사람들 버리고 가는 이도 못

잊는 마음 쫓겨가는 마음인들 무어 다를거냐.

돌아다보는 구름에는 바람이 희살짓는다. 앞

대일 언덕인들 마련이나 있을거냐. 나두야

가련다. 나의 이 젊은 나이를 눈물로야 보낼

거나 나두야 간다. 사랑하는 것은 사랑을 받

느니보다 행복하나니라. 오늘도 나는 에메랄

드빛 하늘이 환히 내다뵈는 우체국 창문 앞에

와서 너에게 편지를 쓴다. 행길을 향한 문으

로 슬한 사람들이 제각기 한 가지씩 생각에

족한 얼굴로 와선 총총히 우표를 사고 전보지

를 받고 먼 고향으로, 또는 그리운 사람께로

슬프고 즐겁고 다정한 사연들을 보내나니, 세

상의 고달픈 바람결에 시달리고 나부끼어 더

육 더 의지 삼고 피어 흥클어진 인정의 꽃밭

에서 너와 나의 애틋한 연분도 한 망을 연연한

진홍빛 양귀비인지도 모른다. 사랑하는 것은

사랑을 받느니보다 행복하나니라. 오늘도 나

는 너에게 편지를 쓰나니, 그리운 이여 그러면

안녕! 설령 이것이 이 세상 마지막 인사가 될지

라도 사랑하였으므로 나는 진정 행복하였네라.

반흘림체 가로 쓰기

나 보기가 역겨워 가실 때에는 말없이 고이

보내 드리오리다. 영변에 약산 진달래꽃 아

름 따다 가실 길에 뿌리오리다. 가시는 걸음

걸음 놓인 그 꽃을 사뿐히 즈려 밟고 가시옵

소서. 나 보기가 역겨워 가실 때에는 죽어도

아니 눈물 흘리오리다. 님은 갔습니다. 아

아, 사랑하는 나의 님은 갔습니다. 푸른 산

빛을 깨치고 단풍나무 숲을 향하여 난 작은

길을 걸어서 차마 떨치고 갔습니다. 황금의

꽃처럼 굳고 빛나던 옛 맹세는 차디찬 티끌

이 되어서 한숨의 미풍에 날아갔습니다. 날

카로운 첫키스의 추억은 나의 운명의 지침

을 돌려놓고 뒷걸음쳐서 사라졌습니다. 나

는 향기로운 님의 말소리에 귀먹고 꽃다운

님의 얼굴에 눈멀었습니다. 사랑도 사람의

일이기에 만날 때에 미리 떠날 것을 염려하

고 경계하지 아니한것은 아니지만, 이별은

뜻밖의 일이 되고 놀란 가슴은 새로운 슬픔

에 터집니다. 그러나 이별은 쓸데없는 눈물

의 원천을 만들고 마는 것은 스스로 사랑을

깨치는 일인 것인 줄 아는 까닭에 걷잡을 수

없는 슬픔의 힘을 옮겨서 새 희망의 정수박

이에 들어부었습니다. 우리는 만날 때에 떠

날 것을 염려하는 것과 같이 떠날 때에 다시

만날 것을 믿습니다. 아아, 님은 갔지만은

나는 님을 보내지 아니하였습니다. 제 곡조

를 못 이기는 사랑의 노래는 님의 침묵을 휩

싸고 돕니다. 죽는 날까지 하늘을 우러러

한 점 부끄럼이 없기를 잎새에 이는 바람에

도 나는 괴로워했다. 별을 노래하는 마음으

로 모든 죽어가는 것을 사랑해야지. 그리고

나한테 주어진 길을 걸어가야겠다. 오늘 밤

에도 별이 바람에 스치운다. 모란이 피기까

지는 나는 아직 나의 봄을 기다리고 있을 테

요. 모란이 뚝뚝 떨어져버린 날 나는 비로소

봄을 여읜 설움에 잠길 테요. 오월 어느 날 그

하루 무덥던 날 떨어져 누운 꽃잎마저 시들어

버리고는 천지에 모란은 자취도 없어지고 뻗

쳐오르던 내 보람 서운케 무너졌느니, 모란이

지고 말면 그뿐 내 한해는 다 가고 말아. 삼

백 예순 날 하냥 섭섭해 우옴내다. 모란이

피기까지는 나는 아직 기다리고 있을 테요.

찬란한 슬픔의 봄을. 나 두 야 간다. 나의 이

젊은 나이를 눈물로야 보낼거냐. 나 두 야 가

려다. 아늑한 이 항군들 손쉽게야 버릴거냐.

안개같이 물어린 눈에도 비치나니, 골짜기마

다 발에 익은 묏부리 모양 주름살도 눈에 익

은 아, 사랑하던 사람들 버리고 가는 이도 못

잊는 마음 쫓겨가는 마음인들 무어 다를거냐.

돌아다보는 구름에는 바람이 희살짓는다. 앞

대일 언덕인들 마련이나 있을거냐. 나두야

가련다. 나의 이 젊은 나이를 눈물로야 보낼

거냐 나두야 간다. 사랑하는 것은 사랑을 받

느니보다 행복하나니라. 오늘도 나는 에메랄

드빛 하늘이 환히 내다뵈는 우체국 창문 앞에

와서 너에게 편지를 쓴다. 행길을 향한 문으

로 술한 사람들이 제각기 한 가지씩 생각에

죽한 얼굴로 와선 총총히 우표를 사고 전보지

를 받고 먼 고향으로, 또는 그리운 사람께로

슬프고 즐겁고 다정한 사연들을 보내나니, 세

상의 고달픈 바람결에 시달리고 나부끼어 더

욱 더 의지 삼고 피어 흥클어진 인정의 꽃밭

에서 너와 나의 애틋한 연분도 한 망울 연연한

진홍빛 양귀비인지도 모른다. 사랑하는 것은

사랑을 받느니보다 행복하나니라. 오늘도 나

는 너에게 편지를 쓰나니, 그리운 이여 그러면

안녕! 설령 이것이 이 세상 마지막 인사가 될지

라도 사랑하였으므로 나는 진정 행복하였네라.

정자체 세로 쓰기

습니다. 황금의 꽃처럼 굳고 빛나던 옛 맹세는 차디찬 티끌이 되어

깨치고 단풍나무 숲을 향하여 난 작은 길을 걸어서 차마 떨치고 갔

님은 갔습니다. 아아, 사랑하는 나의 님은 갔습니다. 푸른 산빛을

운 님의 말소리에 귀먹고 꽃다운 님의 얼굴에 눈멀었습니다. 사

운명의 지침을 돌려 놓고 뒷걸음쳐서 사라졌습니다. 나는 향기로

서 한숨의 미풍에 날아갔습니다. 날카로운 첫키스의 추억은 나의

새로운 슬픔에 터집니다. 그러나 이별은 쓸데없는 눈물의 원천을

지 아니한 것은 아니지만, 이별은 뜻밖의 일이 되고 놀란 가슴은

랑도 사람의 일이기에 만날 때에 미리 떠날 것을 염려하고 경계하

었습니다. 우리는 만날 때에 떠날 것을 염려하는 것과 같이 떠날

걷잡을 수 없는 슬픔의 힘을 옮겨서 새 희망의 정수박이에 들어부

만들고 마는 것은 스스로 사랑을 깨치는 일인 것인 줄 아는 까닭에

묶을 힘싸고 돕니다. 죽는 날까지 하늘을 우러러 한 점 부끄럼이 없

내지 아니하였습니다. 제 곡조를 못 이기는 사랑의 노래는 님의 침

때에 다시 만날 것을 믿습니다. 아아, 님은 갔지만은 나는 님을 보

기를 잎새에 이는 바람에도 나는 괴로워했다. 별을 노래하는 마음

으로 모든 죽어가는 것을 사랑해야지. 그리고나한테 주어진 길을

걸어가야겠다. 오늘 밤에도 별이 바람에 스치운다. 모란이 피기까

하루 무덥던 날 떨어져 누운 꽃잎마저 시들어 버리고는, 천지에 모

버린 날 나는 비로소 봄을 여읜 설움에 잠길 테요. 오월 어느 날 그

지는 나는 아직 나의 봄을 기다리고 있을 테요. 모란이 뚝뚝 떨어져

섭해 우웁내다. 모란이 피기까지는 나는 아직 기다리고 있을 테요.

란이 지고 말면 그뿐 내 한해는 다 가고 말아. 삼백 예순 날 하냥 섭

란은 자취도 없어지고 뻗쳐 오르던 내 보람 서운케 무너졌느니, 모

안개같이 물어린 눈에도 비치나니, 골짜기마다 발에 익은 묏부리

보낼거냐. 나 두야 가련다. 아늑한 이 항구들 손쉽게야 버릴거냐.

찬란한 슬픔의 봄을. 나 두야 간다. 나의 이 젊은 나이를 눈물로야

바람이 희살짓는다. 앞 대일 언덕인들 마련이나 있을거냐. 나두야 가

잇는 마음 쫓겨가는 마음인들 무어 다를거냐. 돌아다 보는 구름에는

모양 주름살도 눈에 익은 아, 사랑하던 사람들 버리고 가는 이도 못

이 환히 내다뵈는 우체국 창문 앞에 와서 너에게 편지를 쓴다. 행길을

것은 사랑을 받느니보다 행복하나니라. 오늘도 나는 에메랄드빛 하늘

련다. 나의 이 젊은 나이를 눈물로야 보낼거냐 나두야 간다. 사랑하는

람께로 슬프고 즐겁고 다정한 사연들을 보내나니, 세상의 고달픈 바

선 총총히 우표를 사고 전보지를 받고 먼 고향으로, 또는 그리운 사

향한 문으로 슬한 사람들이 제각기 한 가지씩 생각에 족한 얼굴로 와

지도 모른다. 사랑하는 것은 사랑을 받느니보다 행복하나니라. 오늘

꽃밭에서 너와 나의 애틋한 연분도 한 망울 연연한 진홍빛 양귀비인

람결에 시달리고 나부끼어 더욱 더 의지 삼고 피어 흐트러진 인정의

복하였네라.

것이 이 세상 마지막 인사가 될지라도 사랑하였으므로 나는 진정 행

도 나는 너에게 편지를 쓰나니, 그리운 이여 그러면 안녕! 설령 이

반흘림체 세로 쓰기

습니다. 황금의 꽃처럼 굳고 빛나던 옛 맹세는 차디찬 티끌이 되어

깨치고 단풍나무 숲을 향하여 난 작은 길을 걸어서 차마 떨치고 갔

님은 갔습니다. 아아, 사랑하는 나의 님은 갔습니다. 푸른 산빛을

운 님의 말소리에 귀먹고 꽃다운 님의 얼굴에 눈멀었습니다. 사

운명의 지침을 돌려놓고 뒷걸음쳐서 사라졌습니다. 나는 향기로

서 한숨의 미풍에 날아갔습니다. 날카로운 첫키스의 추억은 나의

새로운 슬픔에 터집니다. 그러나 이별은 쓸데없는 눈물의 원천을

지 아니한 것은 아니지만, 이별은 뜻밖의 일이 되고 놀란 가슴은

랑도 사람의 일이기에 만날 때에 미리 떠날 것을 염려하고 경계하

었습니다. 우리는 만날 때에 떠날 것을 염려하는 것과 같이 떠날

걷잡을 수 없는 슬픔의 힘을 옮겨서 새 희망의 정수박이에 들어부

만들고 마는 것은 스스로 사랑을 깨치는 일인 것인 줄 아는 까닭에

묵을 휩싸고 돕니다. 죽는 날까지 하늘을 우러러 한 점 부끄럼이 없

내지 아니하엿슴니다. 제 곡조를 못 이기는 사랑의 노래는 님의 침

때에 다시 만날 것을 밋습니다. 아아, 님은 갓지만은 나는 님을 보

걸어가야겠다. 오늘 밤에도 별이 바람에 스치운다. 모란이 피기까

으로 모든 죽어가는 것을 사랑해야지. 그리고 나한테 주어진 길을

기를 잎새에 이는 바람에도 나는 괴로워했다. 별을 노래하는 마음

하루 무덥던 날 떨어져 누운 꽃잎마저 시들어 버리고는, 천지에 모

버린 날 나는 비로소 봄을 여읜 설움에 잠길 테요. 오월 어느 날 그

지는 나는 아직 나의 봄을 기다리고 있을 테요. 모란이 뚝뚝 떨어져

섭해 우웁내다. 모란이 피기까지는 나는 아직 기다리고 있을 테요.

란이 지고 말면 그뿐 내 한해는 다 가고 말아. 삼백 예순 날 하냥 섭

랑은 자취도 없어지고 뻗쳐오르던 내 보람 서운케 무너졌느니, 모

안개같이 물어린 눈에도 비치나니, 골짜기마다 발에 익은 멧부리

보낼거냐. 나 두야 가련다. 아늑한 이 항구들 손쉽게야 버릴거냐.

찬란한 슬픔의 봄을. 나 두야 간다. 나의 이 젊은 나이를 눈물로야

바람이 희살짓는다. 앞 대일 어덕이들 마련이나 있을거냐. 나두야 가

잇는 마음 쫓거가는 마음인들 무어 다를거냐. 돌아다보는 구름에는

모양 주름살도 눈에 익은 아, 사랑하던 사람들 버리고 가는 이도 못

이 환히 내다뵈는 우체국 창문 앞에 와서 너에게 편지를 쓴다. 행길을

것은 사랑을 받느니보다 행복하나니라. 오늘도 나는 에메랄드빛 하늘

려다. 나의 이 젊은 나이를 눈물로야 보낼거냐 나두야 간다. 사랑하는

람께로 슬프고 즐겁고 다정한 사여들을 보내나니, 세상의 고달픈 바

선 총총히 우표를 사고 전보지를 받고 먼 고향으로, 또는 그리운 사

향한, 문으로 슬한, 사람들이 께각기 한 가지씩 생각에 족한 얼굴로 와

지도 모른다. 사랑하는 것은 사랑을 받느니보다 행복하나니라. 오늘

꽃밭에서 너와 나의 애틋한 여분도 한 망울 여연한 지홍빛 양귀비인

람결에 시달리고 나부끼어 더욱 더 의지 삼고 피어 흐클어진 인정의

복하였네라.

것이 이 세상 마지막 인사가 될지라도 사랑하였으므로 나는 진정 행

도 나는 너에게 편지를 쓰나니, 그리운 이여 그러면 안녕! 설령 이

실용편

한자 숫자 쓰기

壹	壹					
貳	貳					
參	參					
四	四					
五	五					
六	六					
七	七					
八	八					
九	九					
拾	拾					

百	百					
千	千					
萬	萬					
億	億					
兆	兆					
京	京					
垓	垓					

아라비아 숫자 쓰기

1	1					
2	2					
3	3					
4	4					
5	5					
6	6					
7	7					
8	8					
9	9					
0	0					

경조사(慶弔事) 용어 쓰기

축환갑	축생일	축생신	축합격	축졸업	축입학	축우승	축입선	축발전	축낙성	축개업	축영전	축당선	축화혼	축결혼
祝還甲	祝生日	祝生辰	祝合格	祝卒業	祝入學	祝優勝	祝入選	祝發展	祝落成	祝開業	祝榮轉	祝當選	祝華婚	祝結婚

경조사(慶弔事) 용어 쓰기

축회갑	축고희	축칠순	축산수	축팔순	축구순	축상수	축수연	근조	부의	조의	박례	전별	조품	촌지
祝回甲	祝古稀	祝七旬	祝傘壽	祝八旬	祝九旬	祝上壽	祝壽宴	謹弔	賻儀	弔儀	薄禮	餞別	粗品	寸志

경조사(慶弔事) 봉투 쓰기

賻 儀 祝 結 婚 祝 華 婚 金 七 星

(경조사)

祝 出 産 祝 順 産 祝 得 男 祝 公 主 誕 生

(출생)

편지봉투 쓰기

보내는 사람
서울특별시 관악구 신림동 1449-20
　　김 철 수
□□□□□

받는 사람
충청남도 보령군 대천읍 신축리 100
　　박 영자 귀하
□□□□□

우 표

보내는 사람
서울특별시 관악구 신림동 1449-20
　　김 철 수
□□□□□

받는 사람
충청남도 보령군 대천읍 신축리 100
　　박 영수 귀하
□□□□□

우 표

엽서 쓰기

보내는사람
서울특별시 관악구 신림동 1449-20
김 철 수

☐☐☐☐☐

받는사람
충청남도 보령군 대천읍 신축리 100
박 영 수 귀하

☐☐☐☐☐

우 표

친구야!
다시 새해의 태양이 떠올랐구나. 좋은 계획 많이 세웠니?
돌아오는 해마다 맞이하는 새해이건만 새삼스럽게 새로워지는
것은, 다가오는 미래에 대한 희망과 결의를 다져야 하는 때문이
아니겠니.
너도 새롭게 마음속에 다짐한 바가 있겠지. 올해도 더 정답고
굳세게 우리의 손을 잡고 나아가기로 하자.
친구의 가정에 새해의 축복과 평안이 가득하기를 빈다.
안녕.

2015년 1월 1일
철수가

그림엽서 쓰기

그림엽서
POST CARD

다정한 벗에게

무사히 이곳 서울에 도착했다.

말로만 듣던 서울을 이렇게 와서

보니 그저 놀랍고 탄성만 나올 뿐이다.

내일은 이곳 저곳 들러볼 예정이다.

서울 소식은 다시 전하기로 하고

오늘은 이만 줄인다.

건강하게 지내기 바래며...

보내는 사람
서울특별시 관악구 신림동 1449-20
김 철 수
□□□-□□□

받는 사람
충청남도 보령군 대천읍 신축리 100
박 영수 귀하
□□□-□□□

1) 그림엽서는 대체로 앞면은 사진, 글은 뒷면에 쓰게 되어 있다.

2) 여러 가지 형식이 있으므로 그 형식에 맞추어 쓰면 된다.

3) 글은 간단히 의사를 전달할 수 있게 쓰도록 한다.

4) 여행의에서 느낀 소감을 슨다.

5) 그림을 그리거나 간단한 시 같은 것을 적어도 좋다.

영수증(領收證) 쓰기

영수증(領收證)

일금(一金), 오백만 원 정(整)
(₩ 5,000,000 원)

상기 금액을 정히 영수하고, 후일에 확실
하게 하기 위하여 본 영수증을 작성, 서명
날인합니다.

 영수 내용 : 전세 계약금

 2010년 5월 5일

영수자 : 김철수　（인）
주소 : 서울 ○○○구 ○○동 ○○○-○

김복동 귀하

차용증(借用證) 쓰기

차용증(借用證)

일금(一金), 오백만 원 정(整)
(₩ 5,000,000 원)

채무자 김철수는 채권자 김복동으로로부터 상기 금액을 차용하고 다음과 같이 약정한다.

-- 다음 --

1) 변제 기일 : ○○○○년 ○월 ○일
2) 이자 : 월 ○% (또는 월 ○원 등)
3) 이자 지급 방법 : 매월 ○일 지불(입금)한다.

2011년 ○월 ○일

위 채무자 : 김철수 (인)
주민 번호 : 전화 번호 :
주소 :

위 채권자 : 김복동 귀하

인수증 · 청구서 · 위임장 · 사직서 쓰기

인수증

품목 :
수량 :

상기 물품을 정히 인수합니다.

20 년 ○월 ○일

인수인 : (인)

○○○ 귀하

청구서

금액 : 일금 칠만오천 원 (₩75,000)

상기 금액을 식대 및 교통비로
청구합니다.

20 년 ○월 ○일

청구인 : (인)

○○과 (부) ○○○ 귀하

위임장

성명 :
주민등록번호 :
주소 및 연락처 :

본인은 위 사람을 대리인으로 선정하고
아래의 행위 및 권한을 위임함.

위임 내용 :

2011년 ○월 ○일

위임인 : (인)
주민등록번호 :
주소 및 연락처 :

사직서

소속 :
직위 :
성명 :
사직 사유 :

상기 본인은 위와 같은 사정으로 인하여
 년 월 일 회사를 사직하고자 하오니
선처하여 주시기 바랍니다.

20 년 ○월 ○일

신청인 : (인)

○○○ 귀하

자기소개서 쓰기

자기소개서(自己紹介書)

김철수

안녕하십니까? 저는 ○○○○년 ○월 ○○대학교의 ○○학과를 졸업하게 되는 김철수입니다.

저는 ○○○○년 ○○월 ○○일에 ○○○에서 1남 2녀 중 장남으로 태어났습니다. 저희 집의 가훈은 가화만사성으로, 누구보다도 맡은 일에 최선을 다하고, 가족들끼리 언제나 웃음과 화목으로 대하며, 편안한 가정을 꾸미기 위해서 노력하시는 오십대의 아버지와 어머니께서는 힘들고 어려운 여건 속에서도 저희 삼남매를 위해서 최선을 다하셨고, 그런 영향으로 원만하고 적극적인 성격을 가졌기에 학우들에게서 신망을 받아 왔다고 자부합니다.

저는 장남으로 성장한 탓인지 모든 일에 끝까지 책임을 다하는 성격이며, 또 제가 맡은 일은 열정으로 마치려고 하는 성격입니다. 그래서 저는 주위사람들로부터 활달하고 적극적이며 성취욕이 강하다는 말을

자주 듣는 편입니다. 다만, 고집이 좀 세고 보수적이다는 점을 단점으로 들 수 있지만, 그것으로 인해 이로웠던 때도 종종 있었기 때문에 어느 정도의 선에서 개선하려고 노력하고 있습니다.

제가 귀사에 입사 원서를 내게 된 가장 큰 이유는 전세계의 시장을 무대로 다양한 제품과 질 위주의 경영 및 사원들간의 인화와 개척 정신을 제일로 삼는 귀사의 방침이 저의 개인적, 경제적 및 사회적인 욕구의 충족과 함께 미래에 대한 안정감 속에서 평생에 많은 것을 배울 수 있다고 생각해왔기 때문이고, 또한 국제화 시대에 맞춰 어학의 필요성을 인지하여 항상 배우는 자세로 끊임없이 적극적으로 어학 실력을 배양해서 귀사에 꼭 필요한 사람이 되겠다는 생각으로 세계의 무대에 도전해보고 싶었기 때문입니다.

초청장 쓰기

초 청 장

　제10회 민속학과 총동창회 한마음축제에 초대합니다.

세월이 살과 같이 날아가고 있습니다.

뵙고 싶은 민속학과 선생님과 선배님들!

또 함께 보고 싶은 동기생과 후배님들!

먼저 지면으로 민속 ○○동기회가 인사를 드립니다.

　알려드릴 사안은 다름이 아니라 민속학과 총동창회 〈한마음축제〉 개최 안입니다.

　지난해 10월, 9회 모임에서 2008년도에는 ○○학번이 봄에 주최를 해야 한다는 소식을 들었습니다.

　아시다시피, 그 동안 다섯 해에 걸쳐 모교 운동장에서 체육대회가 열렸었습니다. 매년 10월에 공을 차며 의미있는 땀을 함께 흘렸었지요. 하지만 모든 동문들이 함께 참여할 수 있는 새로운 방식을 만들어 보자는 의견들이 많았습니다.

　이에 올해부터는 모든 동문들이 함께 참여하고 느낄 수 있는 놀이마당으로 판을 펼쳐보자는 취지로 한마음축제를 준비하게 됐습니다. 일상을 제쳐 놓고 즐겁게 만났으면 합니다.

　뵐 때까지 건강하시기 바랍니다.

　일시: 2008년 6월 12일(토) 오후 2시

　장소: 충북 괴산군 청천면 관평리 산 14-1번지 보람원

　주관: ○○대학교 민속학과 총동창회

　주최: ○○대학교 민속학과 ○○학번 동기회

이력서 쓰기

입 사 지 원 서

지원 구분	신입 / 경력
지원 부문	

사 진 (3 * 4)	성 명	(한글) 이유진		(한자) 李有進	
	주민번호	790430 - 1886014	생년월일		79년 4월30일 (양/음)
	주 소	경기도 수원시 송원동 125번지			
	전화번호	031 - 9829 - 8987	E-MAIL	ujin79@naver.com	
	핸드폰	010 - 9829 - 8987	가족사항	(1)남 1)녀 중 (첫)째	

학력사항

구분	기 간	출 신 교 및 전 공	소 재 지	성 적
고등학교	1995 ~ 1997	경기도 수원시 송원 고등학교		-
전문대학	1997 ~ 1999	서울 전문대학 컴퓨터공 학과		/
대 학 교	~	대학교 대학 학과		/
대 학 교	~	대학교 대학원 학과		/
대 학 원	~	대학교 대학원 학과		-
휴학기간/사유		논문제목		

경력

근무기간	직장명	직위	담당업무(구체적)	사직사유
년 월 ~ 년 월				
년 월 ~ 년 월				
년 월 ~ 년 월				

신체 / 병역

신장	체중	시력	혈액형		구분	병과	계급	면제사유
175 cm	70 kg	좌(1.0) 우(1.0)	O 형	병역	필/미필/면제			
					복무기간	2000 년 6월 ~2003년 2월		

자격증 / IT능력 / 외국어

자격증		IT능력	MS OFFICE(상, 중, 하)	외국어	외국어명	Test명	점수

가족사항

관 계	성 명	생년월일	연령	학 력	근무처 및 직위	동거여부	출신도
부	이명훈	'50 . 3 . 1	66	고졸		동거	
모	김영자	'54 . 8 . 11	62	고졸		동거	
동생	이희진	'81 . 9 . 8	34	대졸	(주)앤씨소프트	동거	
		. .					

취미		특기	

지방(紙榜) 쓰기

顯祖考學生府君　神位

（할아버지）

顯祖妣孺人金海金氏　神位

（할머니）

顯考學生府君　神位

（아버지）

顯妣孺人全州李氏　神位

（어머니）

顯辟學生府君 神位

(남편)

故室孺人慶州金氏 神位

(아내)

亡弟學生吉童 神位

(동생)

亡子學生吉童 神位

(자식)

인사장 쓰기

인사의 말씀

　희망에 찬 새해 봄을 맞이하여 귀사의 발전을 앙축합니다. 이 번에 제가 다음 장소에서 새로운 기계를 도입하여 인쇄소를 개업하게 되었습니다. 이 모든 것이 오로지 여러분의 끊임없는 지원과 성원의 덕택이라 생각하며 진심으로 감사를 드립니다.

　앞으로 어느 회사보다도 더 나은 제품을 기일 내에 납품할 수 있게끔 성의를 다하도록 하겠아오니, 많은 일감을 보내 주시기 바랍니다.

　마땅히 찾아뵙고 인사를 올리는 것이 도리인 줄 아오나 우선 지면을 빌어서 인사에 대신합니다

개업 장소: 서울특별시 마포구 상수동 151 번지

전화 02) 732 - 0183

○○○○년 ○○월○○일

대표 김 만 수

선생님께 편지 쓰기

선생님께 드립니다.

싱그러운 푸르름 속에 다시 스승의 날을 맞아서, 선생님의 존체 금안하시고 고당의 화목하심을 삼가 축원합니다.

교육의 현장 문제에 있어, 스승의 길이 높고 넓으며, 멀고 깊은 인격적 감화와 지도력으로 주어지는 신뢰성에 더한다는 것을 깨달을 때, 새삼스럽게 선생님의 크신 발자취를 우러를 뿐이옵고, 소생이 그 자국을 따라서 올바른 스승의 길을 걷지 못함이 많음을 늘 부끄럽게 느끼면서 용서를 빕니다.

변화가 급격한 시대와 사회에서, 변화와 불변의 이치를 가려 지조를 지키면서 가르치고, 참답게 미래 사회를 넘어다보면서 그 준비를 착실히 해 준다는 교육의 미래주의가 지금 어느 때보다도 절실한데, 소생은 그 방법을 잘 알지 못하오니 오히려 선생님의 옛 풍도를 우러를 따름입니다.

더구나 어린 나이에 중책을 맡아서 그 동안 이뤄 놓은 일이 없이 허송세월한 것도 민망하고, 소생에게 큰 기대로 격려해 주신 은혜를 생각하면 죄송 천만입니다.

날이 가고 해가 바뀔수록 선생님의 뜻은 높기만 합니다.
부디 옥체 강녕하시고 댁내 편안하시기를 기원합니다.

<div align="right">

○○○○년 ○○월○○일

스승의 날을 앞에 두고

제자 ○○○ 드림

</div>